101 Things I Learned in Architecture School

건축학교에서 배운 101가지

건축학교에서 배운 101가지

초판 1쇄 펴낸날 2008년 3월 10일

초판 29쇄 펴낸날 2024년 12월 10일

지은이 매튜 프레더릭	**편집** 이정신 이지원 김혜윤 홍주은
옮긴이 장태수	**디자인** 김태호
펴낸이 이건복	**마케팅** 임세현
펴낸곳 도서출판 동녘	**관리** 서숙희 이주원

인쇄·제본 영신사 **라미네이팅** 북웨어 **종이** 한서지업사

등록 제311-1980-01호 1980년 3월 25일

주소 (10881) 경기도 파주시 회동길 77-26

전화 영업 031-955-3000 편집 031-955-3005 **팩스** 031-955-3009

홈페이지 www.dongnyok.com **전자우편** editor@dongnyok.com

페이스북·인스타그램 @dongnyokpub

ISBN 978-89-7297-562-5 (03600)

이 모든 것을 가능하게 해준 소르체에게

책을 내면서

건축과 학생들에게 확실함은 거리가 멀다. 건축과의 교육과정은 걷잡을 수 없이 날뛰는 괴물과 같다. 엄청난 시간을 투자하고 빽빽한 글을 읽으며 아무리 열심히 들어도 도저히 이해되지 않는 내용이 많다. 설령 수업에서 매우 흥미로운 부분을 발견했더라도 그 안에는 수많은 예외가 존재한다. 그래서 학생들은 과연 건축에 확실한 것이 하나라도 있는지 의심하게 된다.

그러나 건축교육에는 모호함이 필요하다. 건축은 창조적인 분야이기 때문이다. 창의성에 불필요한 제한을 주지 않기 위해 강의계획을 구체적으로 세울 수 없다는 설계교수들의 입장도 충분히 이해가 된다. 정확한 해답이 없다는 건축의 특성이 오히려 학생들에게는 새로운 길을 마음껏 탐험할 수 있다는 장점이 된다. 그러나 건축이 단단한 대지가 아니라 모래 위에 세워진 학문 같은 느낌이 드는 건 어쩔 수 없다.

이 책은 설계과정에서 짚어보아야 할 핵심 요소들을 살펴봄으로써 건축설계의 기초를 튼실하게 하는 것을 목표로 한다.

학창시절에 디자인, 드로잉, 창조 프로세스, 발표에서 배운 내용들은 안개 속을 걷는 것 같던 내게 희미한 불빛 같았다. 그러나 건축가로, 교수로 일하면서 그 빛은 더 밝고 선명해졌다. 건축에서 제기되는 질문들은 건축교육에서도 여전히 존재한다. 내가 만난 학생들도 끊임없이 질문 속을 헤매는 걸 보면서 질문과 혼란은 건축에서 보편적인 일임을 새삼 깨달았다.

　이 책은 설계실에서 작업할 때 책상 위에 펼쳐놓고 읽거나 주머니에 넣고 다니면서 읽어도 좋을 것이다. 설계를 하다가 문제가 풀리지 않아서 돌파구가 필요할 때 아무 곳이나 펼쳐서 읽어도 도움이 될 것이다. 이 책에서 깨달은 교훈으로 무엇을 하든 상관없지만 내가 옆에 없는 걸 다행으로 여겨야 할 것이다. 만약 옆에 있었으면 각 내용에 담긴 수많은 예외와 주의사항들을 일일이 지적했을 테니까.

건축가, 매튜 프레더릭

2007년 8월

감사의 말

감사할 분이 많다. 데보라 캔터−애덤스, 줄리안 창, 로저 코노버, 데렉 조지, 야수요 이구치, 테리 라무로, 짐 라드, 수잔 루이스, 마크 로웬털, 탐 팍스. 내가 사용한 쉬운 용어들을 가치 있게 생각해준 건축과 교수님들, 그동안 수많은 질문과 대답을 해준 학생들(결국 그 덕에 이 책이 나올 수 있었다), 그리고 파트너이자 에이전트인 소르체 페어뱅크에게 감사한다.

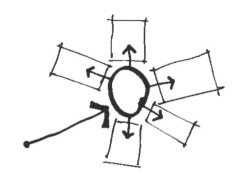

101 Things I Learned in Architecture School

건축학교에서 배운 101가지

매튜 프레더릭 지음 ■ 장택수 옮김

동녘

좋음

나쁨

선은 이렇게 그린다.

1. 건축가는 목적에 따라 다른 선을 그린다. 건축의 선에서 가장 두드러진 특징은 처음과 끝을 강조하는 것이다. 그래야 분명하고 힘 있는 선을 종이 위에 남길 수 있다. 선 끝을 애매하게 마무리하면 드로잉 자체가 힘없고 애매하게 보인다. 강한 선을 그리고 싶다면 선을 그을 때 처음과 끝에 작은 점을 남기도록 연습한다.

2. 선들이 만나는 곳은 약간 겹치게 그린다. 모서리를 어색하게 둥글리기보다는 겹쳐 그리는 것이 낫다.

3. 스케치할 때도 선을 조금씩 잇지 않도록 주의하라. 짧은 선들을 이어서 선 전체를 애매하게 만들지 말라는 뜻이다. 연필을 잘 조정하여 처음부터 끝까지 부드럽게 선을 긋는다. 최종선을 긋기 전에 밑선을 그리면 도움이 된다. 설계가 끝났다고 밑선을 지우지는 말라. 밑선에도 나름의 개성과 생명력이 있다.

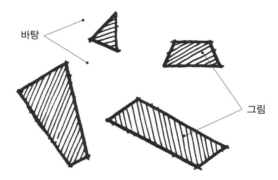

바탕

그림

그림이란 종이나 캔버스, 기타 배경에 그려진 요소와 형태를 말한다. 바탕이란 종이에 남은 공간, 즉 여백을 가리킨다.

그림(figure)은 오브제, 형태, 요소, 드러난 모양이라고도 하며, 바탕(ground)은 채워지지 않은 공간, 남겨진 공간, 여백, 필드라고 한다.

네 개의 그림을 임의로
배치할 때 생기는 감춰진 공간

네 개의 그림을 배치하여
만들어진 드러난 공간(삼각형)

네 개의 그림을 배치하여
만들어진 드러난 공간(대문자 A)

그림−바탕 이론에 따르면 그림을 배치해 생긴 공간은 그림 그 자체로 존중되기도 한다.

그림을 배치했지만 공간이 일정한 모양을 이루지 못할 때 그 공간을 감춰진 공간(negative space)이라고 한다. 그러나 어떤 형식을 만들면 드러난 공간(positive space)이 된다.

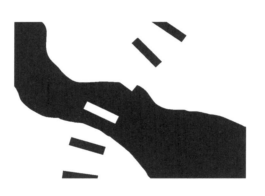

요소와 공간이 분명하지는 않지만 무엇인가를 드러낼 때(단정할 수 없지만 무엇인가를 알아차릴 수 있을 때) 그들을 일컬어 암시적이라고 한다.

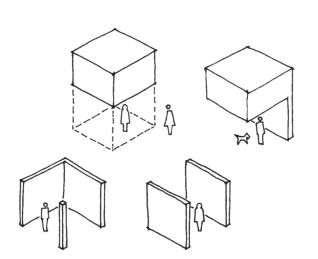

솔리드-보이드 이론은 그림-바탕 이론을 3차원에
적용한 것으로 볼 수 있다. 솔리드의 배치로 형성되거나
의미를 드러내는 공간은 솔리드 그 자체만큼
중요하거나 더 중요한 의미를 지니기도 한다.

3차원 공간은 내부와 외부 사이에 분명한 형태나 경계감이 있을 경우 드러난 공간으로 본다. 드러난 공간은 점, 선, 면, 매스, 나무, 건물 모서리, 기둥, 벽, 경사면, 그 외 무수한 요소에 의해 무한정으로 정의내릴 수 있다.

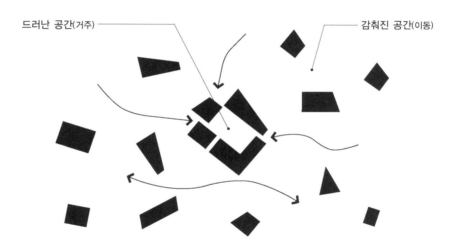

드러난 공간(거주)

감춰진 공간(이동)

대학에서 건물로 사면이 둘러싸여 만들어진 '안뜰'은 사교활동과
놀이가 어우러지며 학교에서 가장 인기 있는 공간이다.

우리는 감춰진 공간을 이동하며 드러난 공간에 머문다.

건축 공간의 모양과 질은 인간의 경험과 행위에 큰 영향을 미친다. 인간은 건물의 형태를 만드는 벽이나 지붕, 기둥이 아니라 공간에 머문다. 드러난 공간은 사람들이 머무르고 활동하는 장소다. 사람들은 감춰진 공간에 머물러 있기보다 계속 이동한다.

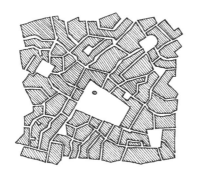

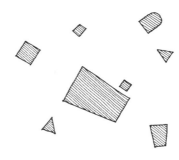

중세의 도시
그림-바탕 평면

현대의 교외
그림-바탕 평면

교외 건물들은 공간에 독립적으로 서 있는 오브제이며 도시 건물들은 공간의 형상을 만든다.

오늘날 건물을 지을 때는 건물의 모양뿐 아니라, 우연히 얻어진다고 볼 수 있는 외부 공간의 모양 만들기에도 노력을 집중한다. 교외의 외부 공간은 건물 사이 공간의 모양을 고려하지 않기 때문에 감춰진 공간으로 볼 수 있다.

　그러나 도시의 건물들은 정반대로 계획된다. 건물의 모양보다 공공 공간의 모양을 중시한다. 심지어 건물에 인접한 광장과 안뜰이 확연히 드러나도록 건물을 '변형'시키기도 한다.

"건축이란 심사숙고하며 공간을 창조하는 것이다."

– 루이스 칸(Louis Kahn)

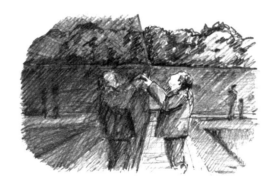

베트남 전쟁 기념관, 워싱턴, 1982
디자이너, 마야 린(Maya Lin)

장소성

어떤 곳에 대한 애틋함(genius loci)은 장소의 혼을 뜻하며 건축적 특질과, 경험적 측면에서 깊은 인상을 남기는 장소를 표현할 때 사용한다.

건축 공간의 경험은 그곳에 어떻게 도착하느냐에 크게 좌우된다.

높고 밝은 공간은 천장이 낮고 조명이 어두운 공간과 대조될 때 더 높고 밝다는 느낌을 준다. 기념비적인 공간이나 신성한 공간은 순서상 맨 끝에 배치될 때 더 깊은 인상을 남긴다. 북향의 공간을 통과하여 남향 창문이 있는 방에 도달한 사람은 훨씬 강한 인상을 경험한다.

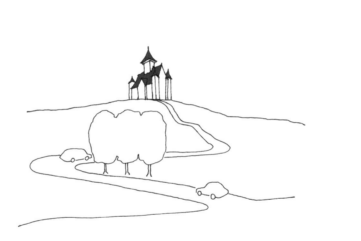

인공적으로 만들어진 공간 환경을 지나는 경로를 풍요롭게 하려면 '거절과 보상'을 이용하라.

건물이나 마을, 도시를 지나면서 우리는 주위 환경에서 자신의 필요와 기대에 맞는 시각적 연결고리들을 찾는다. 충분한 연결고리가 만들어져야 만족스럽고 풍부한 경험을 할 수 있다.

'거절과 보상'이 풍부한 경험을 만든다. 길을 설계할 때 먼저 보행자에게 분명한 목표물(계단, 건물 입구, 동상 등)을 보여주었다가 잠시 시선에 보이지 않도록 가린다. 그 다음에는 다른 각도나 새로운 디테일을 두 번째로 보여준다. 보행자가 미처 예상하지 못했던 길을 만들어서 새로운 호기심을 만들고 잠시 길을 잃은 듯한 느낌을 줄 수도 있다. 그 뒤에 또 다른 흥미로운 경험이나 목표물의 다른 모습을 보여줌으로써 보상을 제공한다. 조금 더 생각하면 사람들의 여정을 훨씬 흥미롭게 하고 목적지에 도착했을 때 훨씬 큰 만족감을 느끼게 해줄 수 있다.

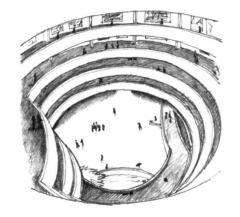

구겐하임 미술관, 뉴욕, 1959
건축가, 프랭크 로이드 라이트(Frank Lloyd Wright)

'특별한' 프로그램, 경험, 의도를 수용할 수 있는 건축 공간을 디자인하라.

직사각형과 같은 형태만 그려놓고 평면을 짜고 이름을 붙인 뒤에 이 정도면 의도대로 사용하기에 충분하다고 생각하지 말라. 공간에서 일어나는 활동들을 구체적으로 결정하려면 필요한 프로그램들을 철저히 연구해야 한다. 그 공간에서 일어날 실제 상황이나 경험을 상상해보고 그것들을 수용하고 강화할 수 있는 건축물을 디자인하라.

1

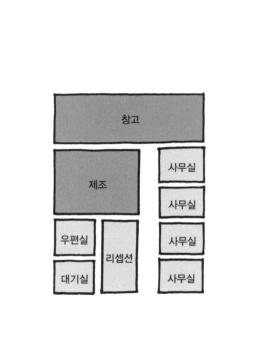

'공간계획'은 기능을 수용하기 위한 공간을 조직하고 배치하는 작업이다.

공간계획은 건축가에게 중요한 능력이다. 그러나 기능적 요건을 충족하는 공간을 배치하는 일은 건축가가 하는 역할의 일부에 불과하다. 공간계획가는 대지에 세워지는 건물에 필요한 기능적 문제들을 해결한다. 그러나 건축가는 대지와 건물의 의미까지 고려한다. 공간계획가는 사무실에서 일하는 사람들을 위한 기능적 공간을 만든다. 그러나 건축가는 사무 환경에서 행해지는 일의 특성과 직원들이 일에 대해 느끼는 의미, 일이 사회에서 갖는 가치까지 고려한다. 공간계획가는 농구를 하고 실험을 하며 제품을 제조하고 연극을 상연하기 위한 공간을 제공한다. 그러나 건축가는 공간에서 일어나는 경험에 통렬함, 풍부함, 재미, 아름다움, 의외성을 불어넣는다.

건축은 '아이디어'로부터 시작된다.

좋은 디자인은 물리적인 재미가 아니라 바탕에 깔린 아이디어에서 나온다. 구체적인 정신 구조인 아이디어를 통해 우리는 외부 경험과 정보를 정리하고 이해하며 거기에 의미를 부여한다. 근본적인 아이디어 없이 건물을 설계하는 건축가는 공간계획가에 불과하다. 공간을 계획해서 '잘 꾸미는 것'은 건축이 아니다. 건축은 건물의 DNA, 즉 건물 전체에 내재된 감각 속에 존재한다.

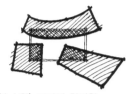

'순수한' 공간에 침입한
기이한 형상들

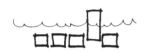

숲에 걸친 손가락

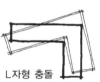

L자형 충돌

살이 하나 빠진
방사형 골격

일부를 파낸 상자

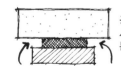

공적인 것과
사적인 것을
분리하는 코어

파르티란 건물의 핵심 아이디어 또는 개념이다.

파르티(parti)는 다양한 방법으로 표현할 수 있다. 그러나 종종 파르티는 평면의 구조를 생생하게 보여주는 다이어그램으로 표현되는데, 이는 건물의 경험적, 미학적 감각을 암시한다. 파르티 다이어그램은 매스, 입구, 공간의 위계질서, 대지의 관계, 코어의 위치, 내부 동선, 공적인 것과 사적인 것의 구분, 솔리드와 투명성 등을 설명한다. 어느 부분에 관심을 두느냐는 프로젝트마다 다르다.

예로 든 파르티들은 전에 생각했던 프로젝트에서 가져온 것이다. 과거에 했던 프로젝트의 파르티를 새 프로젝트에 성공적으로 적용하기란 불가능한 일은 아니지만 드물다. 설계과정이란 프로젝트에 가장 적절한 파르티를 창조하는 노력이라고 할 수 있다.

일부에서는 이상적인 파르티는 모든 것 즉 전체적인 배치와 구조 시스템에서부터 문고리의 모양까지 건물의 모든 면을 담아야 한다고 주장한다. 반면 완벽한 파르티란 도달할 수 없고 바랄 수도 없다고 주장하는 사람들도 있다.

※ 파르티 : 에콜 데 보자르에서 사용되었던 말로 프로젝트의 기본계획을 일컫는다. 주로 평면, 그리고 보조적으로 단면과 입면 스케치로 표현되었다(편집자 주. 배형민, `미국 보자르 건축의 이론과 설계방법에 관한 연구`참조).

파르티는 건축적이지 않은 것을 이해한 데서 나오며 건축 형태가 드러나기 전에 충분히 다듬어야 한다.

훌륭한 파르티는 건축을 초월한 것에서 등장한다. 앞에서 보여준 'L자형 충돌'은 서로 충돌하던 두 분파가 한 국가를 이룬 뒤 새 정부 건물을 짓기에 적합한 파르티가 될 수 있다. '숲에 걸친 손가락'은 들판과 숲의 관계에 대한 생태학적 관심에서 나올 수 있다. '살이 하나 빠진 방사형'은 상실이 기회를 가져온다는 철학을 보여준다.

만인을 위한 교회 채식주의자들을
 위한 교회

디자인 아이디어가 구체적일수록 호소력이 크다.

모두에게 호소하려고 무난하게 하면 아무에게도 다가갈 수 없다. 구체적인 관찰, 신랄한 비판, 역설적인 관점, 재치 있는 생각, 지적 세계, 정치적 논란, 자신의 창조세계에 대한 독특한 철학을 바탕으로 디자인하면 사람들마다 나름대로의 정의를 갖는 환경을 창조할 수 있다.

결혼식에서 신부가 수줍게 걸어 내려올 때를 생각하며 계단을 설계해보자. 어느 멋진 가을날 훌륭한 나무 한 그루가 보이는 쪽으로 창문을 만드는 건 어떨까. 세계 최악의 독재자가 부하들에게 호통을 치기 편한 곳에 발코니를 만든다. 아이들이 둘러앉아 부모님과 선생님 흉을 볼 수 있는 공간을 만든다.

구체적인 아이디어를 가지고 디자인한다고 해서 건물의 쓰임이나 건물에 대한 사람들의 생각을 제한하지는 않는다. 오히려 각자 나름대로의 해석과 특성을 부여하게 될 것이다.

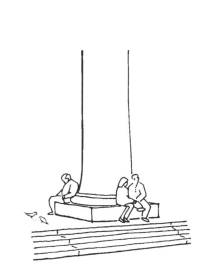

디자인 결정은 최소한 두 가지 이상의 이유로 타당성이 입증되어야 한다.

계단의 첫째 목적은 층과 층 사이를 연결하는 것이다. 그러나 잘 디자인된 계단은 모임의 공간이 되거나 조각적 아름다움을 보이며 건물 내부를 알리는 도구 역할을 한다. 창문은 전망을 결정하며, 벽에 빛을 주고, 건물 사용자에게는 바깥 풍경을 제공하며, 건물의 구조 체계를 설명하며, 다른 건축 요소들과 축의 관계를 설명한다. 일렬로 늘어선 기둥은 구조적 지지대이며 동선을 결정짓고 '길을 찾는 도구'이다. 또한 불규칙하게 놓인 건축 요소들과는 리듬감 있는 대조를 이룬다.

디자인의 타당성은 거의 모든 건물 요소에서 찾을 수 있다. 어떤 요소에 대해서든 타당성을 많이 발견할수록 더 좋다.

순서대로 그려라.

무언가를 그릴 때는 종이의 한쪽 끝에서 반대쪽 끝까지 모든 디테일을 100% 채우려고 하지 말라. 가장 보편적인 구성 요소부터 시작해 점차 구체적인 부분으로 진행한다. 먼저 종이 전체를 계획한다. 기준선을 그리고 기하학적으로 배치하고 대담하게 그림을 그린 다음 비례, 전체적인 조화, 여러 요소들의 위치 등을 다시 한번 비교검토 한다. 기본 단계가 끝났으면 이제 디테일 단계가 남았다. 전체 그림에서 특정 부분 디테일에 본인이 너무 집중하고 있다면 빨리 마무리하고 다른 부분으로 넘어간다. 전체적인 조화를 생각하면서 각 부분을 마무리하고 평가하라.

엔지니어들이 물리적인 것에 관심을 가진다면 건축가들은 물리적인 것과 인간의 상호관계에 관심을 가진다.

건축가는 모든 것 중 일부를 알고 있다. 엔지니어는 하나에 대한 모든 것을 알고 있다.

건축가는 전문의(醫)가 아니라 일반의(醫)다. 오케스트라의 지휘자이지 모든 악기를 완벽히 연주하는 명연주가가 아니라는 말이다. 건축가는 실무에서 구조 및 기계 기술자, 인테리어 디자이너, 건물 법규 전문가, 조경 건축가, 시방서 작성자, 시공업체, 기타 전문가 등으로 구성된 전문가 팀을 조율하는 역할을 한다. 보통 팀에서 전문가들끼리 의견이 상충될 때가 있다. 건축가는 고객의 요구를 존중하고 전체 프로젝트의 일관성을 유지하면서 여러 상충되는 요구들을 협상하고 종합할 수 있는 충분한 지식이 있어야 한다.

ABCDEFGHIJKLMNOPQR
STUVWXYZ 1234567890
abcdefghijklmnopqrstuvwxyz

스타일러스
ABCDEFGHIJKLMNOPQRSTUVWXYZ
1234567890 abcdefghijklmnopqrstuvwxyz

시티 블루프린트
ABCDEFGHIJKLMNOPQRSTUVWXYZ
1234567890 abcdefghijklmnopqrstuvwxyz

베른하르트 패션
ABCDEFGHIJKLMNOPQRSTUVWXYZ
1234567890 abcdefghijklmnopqrstuvwxyz

건축 레터링 방법

건축 레터링을 잘 하기 위해서는 지켜야 할 원칙과 기술이 있다.

1. 읽기 쉽고 일관되게 쓰는 것이 무엇보다 중요하다.
2. 통일성을 위해 (가상이나 실제) 기준선을 이용한다.
3. 글씨에서 처음과 끝을 강조하고 선이 만나는 부분은 제도할 때처럼 약간 겹치게 한다.
4. 수평선은 약간 위로 비스듬하게 한다. 선이 아래로 향하면 글자가 따분해 보인다.
5. 원을 그릴 때는 풍선처럼 부풀린다.
6. 글자 사이 여백에 주의한다. 예를 들어, 'E'를 'I' 뒤에 쓸 때는 'S'나 'T' 다음에 쓸 때보다 공간이
 더 필요하다.

컴퓨터의 기본 서체들은 건축의 레터링과 유사하다. 따라서 자신만의 레터링 기술을 익히기 전까지 컴퓨
터 서체를 참고해도 좋다.

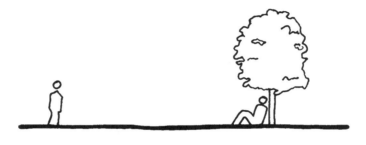

현실에 객관적 참여
분리된 관찰

현실에 주관적 참여
직접 참여

**현실에 주관적이나 객관적으로 참여할 수 있다.
주관적 참여란 물체와 하나가 되었다는 생각이며
객관적 참여란 물체와 분리되었다는 생각이다.**

객관성은 과학자, 기술자, 기계공, 논리학자, 수학자의 영역이다. 주관성은 화가, 음악가, 신비주의자, 그 외 모든 자유 영혼들의 영역이다. 현대인들은 객관적인 견해를 중시하는 경향이 있다. 여러분의 세계관도 마찬가지일 것이다. 그러나 건축을 이해하고 창조하는 데 있어서는 객관적·주관적 참여 모두 중요하다.

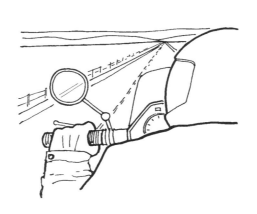

"과학은 연속성을 지닌 물질의 덩어리와 조각과 부분을 다루지만 예술가는 덩어리와 조각과 부분을 지닌 물질의 연속성을 다룬다."

로버트 퍼시그(Robert Pirsig),
《오토바이 관리의 선과 예술 *Zen and the Art of Motorcycle Maintenance*》

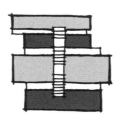 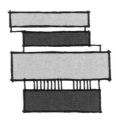

층을 가로지르는 계단 층과 나란히 놓인 계단

건물의 다양한 면을 설계하는 이정표로 파르티를 사용하라.

계단, 창문, 기둥, 지붕, 로비, 엘리베이터 코어 등 건물의 다양한 요소를 설계할 때는 자신의 디자인이 건물의 중심 아이디어를 잘 표현하고 있는지 생각하라.

예를 들어 각 층마다 독특한 건축적 개성을 지닌 다층 구조를 파르티로 정했다고 하자. 이 건물에서 중심 계단은 다양하게 표현할 수 있다.

1. 층을 가로지르는 계단은 중심 계단이 전체 층을 가로지른다.
2. 층과 나란히 놓인 계단은 층에 속하기도 하고 계단이 그 자체로 층을 형성하기도 한다.
3. 이밖에도 "이 건물은 다층 구조이다"라는 파르티를 설명할 수 있는 것이면 무엇이든 가능하다(단, 개념과 모순되는 것은 안 된다).

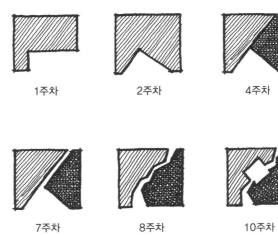

1주차 2주차 4주차

7주차 8주차 10주차

좋은 설계자는 발 빠르게 움직인다.

설계과정이 진행될수록 구조적 문제, 고객의 무리한 요구, 비상구 해결의 어려움, 깜빡했거나 새롭게 대두되는 프로그램들, 과거 정보에 대한 새로운 이해 등 복잡한 문제들이 발생한다. 당신이 천재적인 아이디어라고 생각했던 파르티가 갑자기 실패에 봉착한다.

능력이 부족한 설계자는 실패한 파르티에 집착한 나머지 문제가 있는 부분만 해결하려고 하다가 결국 전체적인 통일성을 놓치고 만다. 통일성을 추구하다가 실패를 감지하고 포기하는 사람도 있다. 그러나 좋은 설계자는 실패한 파르티를 좋은 신호로 깨닫고 다음 단계를 진행한다.

설계과정의 복잡한 문제들 때문에 처음 계획이 무너졌다면 파르티를 바꾸거나 아예 포기하라. 그렇다고 파르티를 전혀 갖지 말라는 뜻이 아니다. 더 이상 쓸모없는 생각에 집착하지 말자. 건물에 가장 적합한 또 다른 파르티를 만들면 된다.

부드러운 생각은 부드러운 선으로,
딱딱한 생각은 딱딱한 선으로

두꺼운 마커, 목탄, 파스텔, 크레파스, 페인트, 뭉뚝한 연필 등 부드러운 재료들은 폭넓은 사고를 가능하게 하고 정교한 디테일을 억제하기 때문에 설계 초기 단계에서 개념을 표현할 때 유용한 도구이다. 뾰족한 마커, 뾰족한 연필은 좀 더 발전된 설계 단계에서 사용하는 게 좋다. 스케치는 애매하고 난해한 부분들을 표현하는 데 도움이 된다.

직선자를 대고 그렸거나 컴퓨터 프로그램으로 그린 도면은 최종 평면이나 입면 상세처럼 결정적이고 명확하며 정량적인 정보를 전달하는 데 좋다. 설계 개념을 2차원이나 3차원으로 생각할 때 사용해도 도움이 된다. 그러나 컴퓨터 프로그램과 같은 디자인 도구를 남용하면 여러분이 해결하고 싶은 문제점을 깊이 파고들어서 해결책을 찾기보다는 새로운 조건들이 끊임없이 생길 것이다.

좋은 건축가는 괜찮은 아이디어라도 미련 없이 버릴 수 있다.

흥미로운 아이디어가 떠올랐다고 해서 지금 설계하는 건물에 꼭 들어맞는 것은 아니다. 모든 아이디어, 브레인스토밍, 갑자기 떠오른 생각, 도움이 될 만한 제안 등이 있을 때 신중하게 비판적으로 검토하라. 건축가의 목표는 모든 것이 통합된 통합체를 만드는 것이다. 제 아무리 좋은 요소들이라도 한 건물에서 조화를 이루는지가 중요하기 때문에 좋은 요소라고 무조건 섞지 않는다.

　논문 저자에게 이론이 있고 작곡가에게는 음악적 테마가 있듯 파르티를 생각하라. 디자이너에게 떠오른 모든 아이디어가 현재 작업에 적합한 것은 아니다! 좋지만 부적절한 아이디어는 다음 기회나 프로젝트로 잠시 보류하라. 물론 다음 작업에도 어울리지 않을 수도 있다.

결과보다 과정을 중시하는 것이 건축가로서 발전하는 데 가장 중요하고 어려운 능력이다.

과정을 중시한다는 것은 이런 의미다.

1. 해결책을 찾기 전에 설계과정에서 문제점을 찾으려고 노력한다.
2. 과거 문제의 해결책을 새로운 문제에 무조건 적용하지 않는다.
3. 자신의 프로젝트에 교만하지 않으며 자기 아이디어를 빨리 수용하지 않는다.
4. 설계할 때 연구와 결정을 차례대로 하기보다는(한 문제를 끝낸 뒤에 다음 문제를 연구) 총체적으로 진행한다(설계상의 여러 문제들을 한번에 처리).
5. 설계 결정은 잠정적으로 한다. 자신이 내린 결정이 최종 해결책이 될 수도 있고 아닐 수도 있다.
6. 이미 내린 결정을 변경할 때와 유지해야 할 때를 안다.
7. 어떻게 할지 모를 때 생기는 걱정은 정상적인 현상이다.
8. 컨셉 스케일과 디테일 스케일이 있을 때 두 정보를 잘 이용하여 자연스럽게 작업한다.
9. 자신의 해결책이 아무리 만족스럽더라도 "만약 이렇게 하면?"이라고 항상 자문해본다.

"적합한 건물은 건물이 처한 모든 조건으로부터 자연스럽고 논리적이며 시(詩)적으로 성장한다."

<div align="right">

– 루이 설리반(Louis Sullivan),
《유치원 잡담 *Kindergarten Chats*》

</div>

**설계실에서 얻을 수 있는 가장 값진 자산은 완벽하게
디자인한 건물이 아니라 설계과정의 진척이다.
이 과정을 통해 계속 다음 단계로 발전한다.**

설계교수의 바람은 학생들이 좋은 과정을 발전시키는 것이다. 여러분의 눈에는 형편없어 보이는 프로젝트에 교수가 좋은 성적을 주었다면 그 학생이 좋은 과정을 거쳤기 때문일 것이다. 한편 누가 봐도 잘한 프로젝트인데 평범한 성적을 받기도 한다. 왜일까? 설계 진행과정이 엉망이고 체계적이지도 않은데 운이 좋아서 그런 결과를 얻었다면 좋은 성적을 받을 자격이 없다.

효과적이고 창조적으로 문제를 해결하는 사람은 메타 사고, 즉 '생각하고 있음을 생각하는' 과정을 거친다.

메타 사고(meta-thinking)란 무언가를 생각하는 동안 어떻게 생각하고 있는지를 인지하는 것이다. 메타 사고를 하는 사람은 사고과정을 점검하고 확장하며 비판하고 재조정하면서 내면으로 끊임없이 대화한다.

하나의 건축 공간이나 요소에 독특한 특성을 부여하고 싶다면 그 특성을 실제로 존재하게 만든다.

두꺼운 느낌이 나는 벽을 만들려면 실제로 **두껍게** 하라.

높은 느낌이 나는 공간을 만들려면 실제로 높게 하라.

설계 의도가 명확히 드러나게 하는 것이 설계초보자들에게 매우 중요하다. 노련한 건축가는 미묘한 차이로 큰 효과를 만드는 방법을 안다.

조망을 틀 안에 넣어라.

전면 유리가 극적인 풍경을 전하기도 하지만 신중하게 정한 자리에 창을 만들거나 가리거나 때로는 아예 창문을 만들지 않을 때 훨씬 풍부한 조망을 제공할 수 있다. 건축가는 창을 배치할 때 볼 수 있는 풍경과 경험을 고려하여 창문의 형태, 크기, 위치까지 세심하게 생각해야 한다.

"나는 탁 트인 풍경을 좋아한다. 하지만 풍경을 등 뒤로 하고 앉는 것도 좋아한다."

— 거투르드 스타인(Gertrude Stein),
《앨리스 토클라스의 자서전 *Autobiography of Alice B. Toklas*》

명암과 그림자를 넣은 스케치가 선으로만 그린 스케치
보다 다양한 감정을 전달한다.

미적 특질은 대조를 통해 부각시킨다.

밝은, 어두운, 긴, 부드러운, 곧은, 흔들리는, 거만한 등과 같은 미적 특질들을 공간이나 요소, 건물에 넣으려면 정반대 혹은 대치되는 가치를 집어넣음으로써 효과를 극대화할 수 있다. 높고 밝은 느낌이 나는 방을 원한다면 낮고 어두운 공간을 통과한 뒤에 방이 나오도록 해보자. 아트리움을 기하학적이고 건물의 확실한 중심으로 만들고 싶다면 유기적이고 임의로 만든 듯한 공간들을 그 주위에 배치한다. 재료를 강조하고 싶다면 초라하고 정돈되지 않은 재료와 대조시킨다. 건물의 모든 면은 다양한 가능성을 제공한다. 거친 면과 부드러운 면, 수평 매스와 수직 매스, 반복적인 기둥과 계속적인 벽, 일직선 배열과 커브, 큰 창문과 작은 창문, 천장 조명 공간과 측면 조명 공간, 흐르는 공간과 구획된 공간 등을 예로 들 수 있다.

나침반의 네 방향에 담긴 의미는 건축적 경험을 향상시킨다.

동쪽 젊음, 순수함, 신선함
남쪽 활동성, 명확함, 단순함
서쪽 노화, 질문, 지혜
북쪽 성숙, 수용, 죽음

이런 의미들이 절대적인 것은 아니지만 대지나 건물에서 다양한 공간과 활동을 어디에 배치할지 결정할 때 참고할 수 있다. 위 사실을 바탕으로 영안실, 예배실, 성인 대상 강의실, 영아실을 어디에 배치하면 좋을까?

정적인 구성은 편안함을 준다.

정적인 구성은 보통 대칭형이다. 구성을 잘 했을 때는 힘, 확고함, 신념, 확신, 권위, 영속성을 전달한다. 그러나 구성이 별로일 때는 매력도 없고 진부하다.

역동적인 구성은 눈으로 계속 탐구하게 만든다.

역동적인 구성은 거의 대부분 비대칭형이며 활동, 흥분, 재미, 운동, 흐름, 공격, 충돌을 전달한다. 그러나 구성이 별로일 때는 조화롭지 못하고 혼란스럽다.

움직임과 대조

2D나 3D에서 역동적이고 균형 잡힌 구성을 이룬다는 것은 역동적이고 균형 잡히지 않은 강력한 초기 디자인 결정을 한다는 뜻이다. 그런 연후에 처음 움직임과 대조되는 역동적 움직임을 찾아낸다. 그러한 대조를 미적 반박으로 생각할 수 있다. 처음에는 주어진 것에서 시작해 무한대로 만들어진다는 측면에서 대조는 반대와 다르다. 예를 들어 하나의 큰 소용돌이는 여러 개의 작은 사각형들로 대조를 만들 수 있다. '다수'와 '하나', '작은 것'과 '큰 것'은 서로 정반대이기 때문이다. 그러나 그 소용돌이는 지그재그, 규칙적인 격자, 유동적인 원 등으로도 대조시킬 수 있다. 각각의 움직임은 소용돌이가 갖고 있는 개성과 정반대의 개성을 갖고 있다.

 왼쪽 그림을 보면 최소한 네 개의 움직임이 있고 각각 대조를 이루고 있다.

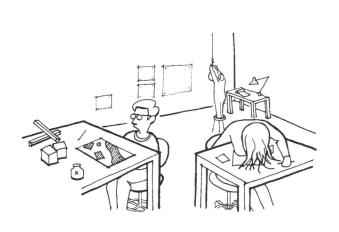

무수한 점, 선, 매스로 요약할 수 있는 1학년 설계실의 지루한 시간은 건축과 밀접한 관련이 있다.

많은 건축과 신입생들이 설계수업의 이차원, 삼차원 디자인 숙제 때문에 지겹고 조급해한다. 한편 설계 기초수업을 무사히 통과한 선배들은 복잡한 건축적 문제들을 해결하는 기초를 신입생 때 들었던 설계수업에서 찾을 수 있음을 모른다.

　2D와 3D 디자인과 '실제' 건축의 관계를 교수가 명확히 설명해주지 않을 때는 예를 보여 달라고 하자. 상급생 설계과목의 교수에게 질문해도 좋다. 2D와 3D 디자인의 기초를 철저히 해 놓으면 건축이라는 복잡한 분야를 잘 헤쳐 나갈 수 있다.

대학 캠퍼스의 배치계획 스터디

평면, 배치, 입면, 단면, 건물 형태 등을 해결하기가 어려우면 2D나 3D로 생각해보자.

그 결과 형태와 공간 모두에 똑같은 관심을 갖고 볼 수 있으며 설계할 때 상충되는 요소들을 통합하는 데도 도움이 된다. 자신이 선호하는 모양만 고집하는 것도 막을 수 있다. 2D나 3D로 볼 때 이런 질문을 해볼 수 있다.

- 전체적인 구성이 균형 잡혀 있는가?
- 크기와 구성이 다른 요소들을 혼합하면 지금과 다른 방법과 거리에서 시선을 끌 수 있을 만한 부분이 있는가?
- 두드러지는 대조나 운동이 있는가?
- 전체 구성에서 무시된 부분이 있는가?

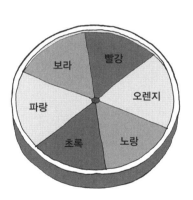

색채 이론은 색의 행위와 의미를 이해하는 기본 바탕이다.

색은 계절과 관계가 있다.

겨울 회색, 흰색, 담청색, 그 밖에 비슷한 색들
가을 금색, 적갈색, 올리브색, 갈색빛보라, 억제되거나 탁한 톤들
여름 원색, 밝은 색들
봄 파스텔톤들

색은 따뜻한 색과 차가운 색으로 구분한다. 차가운 색은 점점 희미해지는 느낌을 주지만 따뜻한 색은 앞으로 나아가는 느낌을 준다.

따뜻한 색 빨간색, 갈색, 노란색, 올리브그린 등
차가운 색 파란색, 회색, 초록색, 청록색 등

색상표에서 서로 반대쪽에 위치한 색들은 보색 관계에 있다고 하며 색을 조합할 때 사용한다. 예를 들어 파랑과 오렌지처럼 보색을 사용하면 좀 더 균형 잡힌 색의 배합을 만들 수 있다.

앎의 세 단계

단순성 어린 아이나 아무것도 모르는 어른이 갖고 있는 세계관으로, 자기 경험에 집착한 나머지 자신이 접한 사실의 내면에 무엇이 있는지 전혀 상관하지 않는다.

복합성 평범한 성인의 세계관이다. 자연과 사회의 복잡한 구조를 알고 있으나 명확한 패턴이나 연결점을 찾아내지 못한다.

학습된 단순성 학습된 현실감각을 말한다. 복잡한 상태 속에서 명확한 패턴을 발견하고 창조하는 능력을 기초로 한다. 건축가는 수많은 고려사항이 혼재되어 있고 불분명한 가운데서 모든 것이 잘 정리된 건물을 창조해야 한다. 따라서 패턴 인식은 건축가에게 매우 중요한 능력이다.

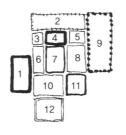

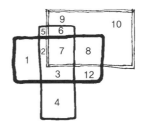

단순성

요소 세 개로
세 공간 창출

과도한 매스로
만들어진 복잡성

열두 공간을 만들기 위해
요소 열두 개 사용

학습된 단순성을 통해
만들어진 복잡성

요소 세 개를 조합해 만든
열두 공간

불필요한 매스들을 조합하기보다는 '학습된 단순성'이나 '단순성의 상호작용'으로 건축적 풍부함을 창출하라.

건축 미를 위해 미니멀을 추구했든 복잡함을 추구했든, 경험이 애매하든 명확하든, 공간이 간결하든 풍부하든, 건물은 잘 정리되어야 한다. 건물 평면에 단순한 패턴을 만듦으로써 질서가 만들어지며 다양한 해석과 경험도 생긴다.

불필요한 복잡성의 예

· 세 번의 이동으로 충분한데 여러 번 이동시킨다.
· 하찮은 것에 집착한 나머지 괜히 바쁘다.
· 각자가 흥미롭다는 이유만으로 전체적인 통일성은 생각하지 않고 서로 관련 없는 요소들을 한데 붙인다.

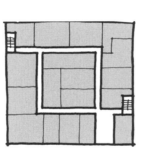

정방형의 건물, 부속건물, 방은 구성하기 어렵다.

정사각형은 본래 역동적이지 않기 때문에 자유롭게 움직일 수가 없다. 그래서 정사각형 평면에서는 적절한 동선을 정하기가 어렵다. 정사각형 건물 안에 있는 방들은 자연 채광이나 신선한 공기를 접하기가 어려울 수도 있다. 반면 비정방형(직사각형, 초승달 모양, 쐐기 모양, ㄴ자형 등)은 이동, 모임, 거주 형태를 자연스럽게 수용한다.

이번 프로젝트는
다양성의 복잡성
을 추구합니다.

축으로 표현된 언어의
특수성을 감안할 때
유사성의 다양화가 모
듈의 혼란을 잘 표현
하고 있군요.

자신의 아이디어를 할머니가 이해하는 말로 설명할 수 없다면 여러분은 그 주제를 잘 모르는 것이다.

일부 건축가들, 교수들, 학생들은 인정과 존경을 받으려고 지나치게 복잡한(때로는 아무 의미 없는) 용어를 사용한다. 그런 사람들은 신경 쓰지 말고 따라하지도 말라. 자기 분야를 잘 아는 전문가라면 자기 지식을 사람들에게 일상용어로 전달하는 법도 알고 있다.

빛의 고도, 각도, 색은 방위각과 시간에 따라 변한다.
북반구의 경우 :

북향 창문으로 들어오는 빛은 그림자가 없고 색이 퍼지며 연중 내내 회색을 띤다.

동향 창문으로 들어오는 빛은 아침에 가장 강하다. 고도가 낮으며 부드럽고 긴 그림자가 생기며 회색빛노랑을 띤다.

남향 창문으로 들어오는 빛은 오전 늦게부터 오후 중반까지 들어온다. 색이 뚜렷이 드러나며 강하고 선명한 그림자가 생긴다.

서향 창문으로 들어오는 빛은 늦은 오후와 초저녁에 가장 강하며 금빛오렌지 색을 띤다. 빛이 건물 깊숙이 들어와서 공간을 물들이기도 한다.

창문은 낮에 어둡게 보인다.

건물 외관을 그릴 때 창을 어둡게 칠하면(반사유리거나 유리창 뒤에 옅은 색 블라인드나 커튼이 있는 경우를 제외하고) 디자인의 깊이와 현실성이 증가할 것이다.

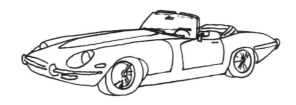

재규어 E-타입

아름다움은 요소 자체보다는 전체를 이루는 요소들의 조화로운 관계에서 나온다.

전체적인 조화와 상관없이 자기가 제일 좋아하는 바지와 멋진 티셔츠와 최신 유행의 재킷을 입어보라. 그 차림새로 밖에 나갔을 때 손가락질 당하지 않으면 다행이다.

세계에서 가장 멋진 차들 중에서 제일 멋진 부분들만 조합해서 차를 만들었다고 하자. 과연 여러분의 친구가 그 차를 타려고 할까?

여러분이 좋아하는 할리우드 스타들의 신체 부분을 조합해서 꿈같은 외모의 사람을 만들었다. 그러나 여러분이 좋아했던 스타들의 외모만큼 매력적인가?

미학적 완성은 조각 자체가 아니라 조각들 사이의 대화로 얻을 수 있다.

비대칭 균형은 고차원 사고로만 이해할 수 있다.

정적이거나 역동적인 구성에서 예술가가 가장 중시하는 부분은 균형이다. 대칭 구성에는 본질적으로 균형이 내재되어 있으나 비대칭 구성은 균형이 맞기도 하고 틀리기도 한다. 따라서 비대칭 구성을 이해하려면 다각적이고 세밀한 측면에서 전체를 이해해야 한다.

좋은 건물은 보는 거리에 따라 드러내는 모습이 다양하다.

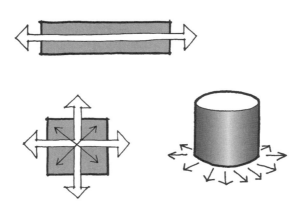

기하학적 형상은 본래 역동성을 가지고 있기 때문에 완성된 건축 환경을 이해하고 경험하는 데 영향을 끼친다.

정사각형은 본래 정적이고 방향성이 없다. 따라서 정사각형으로 된 공간은 편안한 느낌을 준다. 그러나 세심하게 디자인하지 않으면 지루하거나 무의미한 공간이 될 수도 있다. 직사각형은 긴 두 면과 짧은 두 면이 있기 때문에 본래 방향성이 있다. 직사각형 모양의 방은 길이가 길어질수록 수직으로 시각적·물리적 운동성을 증가시킨다.

원은 반경을 무한대로 늘릴 수 있기 때문에 전(全)방향적이면서 방향성이 없다. 원형이나 원통형 건물은 기준점을 어디로 잡든지 길이가 일정하며 해당 환경에서 중심을 차지한다. 이와 동시에 원형 건물은 본질적으로 전면, 측면, 후면의 구분이 없다.

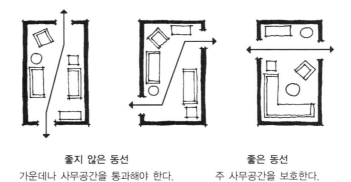

좋지 않은 동선 **좋은 동선**
가운데나 사무공간을 통과해야 한다. 주 사무공간을 보호한다.

작은 방을 통과하는 최적의 동선은 벽에서 약간 떨어져서 직선 방향으로 통과하는 것이다.

그렇게 하면 방의 사용자는 지나가는 사람들 때문에 방해받지 않는다. 반면 최악의 동선은 대각선이나 수직으로 통과하는 것이다. 이런 곳에서는 편안한 가구 배치가 어렵고 그 방을 이용하는 사람도 지나가는 사람들 때문에 신경이 쓰일 것이다.

빼낸

추상적인/혼합된

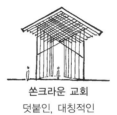

쏜크라운 교회
덧붙인, 대칭적인

낙수장
덧붙인, 비대칭적인

롱샹성당
모양이 갖춰진 형태들의 추가 ; 빠지거나
구멍 뚫린 창문들

빌바오 구겐하임
모양이 갖춰진 형태들의 추가

대부분의 건축 형태는 '덧붙인', '빼낸', '모양을 갖춘',
'추상적인'이라는 말로 규정지을 수 있다.

덧붙인 형태 개별 조각들을 조립한 모양
빼낸 형태 원래 전체 형태에서 일부를 자르거나 제거한 모양
모양을 갖춘 형태 힘을 가하여 성형한 재료로 만들어진 듯한 모양
추상적 형태 어디서 왔는지 출처가 불확실

설계 프로젝트를 효과적으로 발표하려면 일반적인 내용으로 시작하여 구체적인 내용으로 진행한다.

1. 해당 과제의 디자인 문제를 언급한다.
2. 그 문제점을 해결하기 위해 취한 생각이나 태도, 접근방법을 소개한다.
3. 설계과정을 설명하고 프로젝트를 진행하면서 새롭게 발견한 사항이나 아이디어도 발표한다.
4. 진행과정에서 얻은 파르티나 통일된 개념을 단순한 다이어그램으로 설명한다.
5. 도면(평면, 단면, 입면, 스케치)과 모형을 보여주되 파르티와 관련이 있어야 한다.
6. 겸손하고 자신 있게 자평해본다.

발표를 듣는 사람들을 졸게 하고 싶지 않다면 "여기가 입구입니다" 이런 말로 발표를 시작하지 말라.

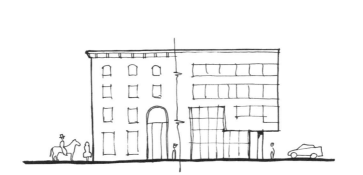

건물의 비례는 그 건물이 어떻게 지어졌는가를 미학적으로 설명한다.

전통건축(1800년대 후반 근대적인 시공법이 나오기 전까지 지어진 건물)은 구조 스팬이 짧고 수직창으로 된 건물이 일반적이다. 한편 근대건축은 긴 스팬에 수평창이 보편적이다.

전통건축에 수직적 비례가 많은 이유는 석재나 목재 상인방(창이나 문틀 윗부분 벽의 하중을 받쳐 주는 부재)을 설치할 때 적절한 자재를 찾아서 제작하고 설치하는데 길이에 한계가 있기 때문이다. 가로 폭에 한계가 있는 상황에서 창문을 크게 하려면 길이를 늘이는 수밖에 없다.

현대의 철골 및 콘크리트 시공법에서는 긴 구조 스팬이 가능하다. 따라서 현대건축에서는 어떤 비례로든 창을 만들 수 있다. 전통건축의 창문과 미학적 차별화를 꾀하기 위해 창문을 수평으로 하기도 한다.

모나드녹 빌딩, 시카고, 1891
건축가, 번햄과 루트(Burnham and Root)

전통건물은 외벽이 두껍지만 현대건물은 외벽이 얇다.

전통건축에서 외벽은 건물의 하중을 지탱하는 수단이었다. 벽이 두꺼워야 바닥, 지붕, 건물벽 등의 무거운 하중을 지표면으로 전달할 수 있다. 예를 들어 21층 높이의 모나드녹 빌딩에서 기초부분 외벽은 두께가 1.8m에 달한다.

　대부분의 현대건물들은 철골이나 콘크리트 골조로 기둥과 보를 만들어서 구조적 하중을 지탱하고 건물 하중을 지반으로 전달한다. 외벽은 이 골조에 부착되어 지지되기 때문에 험한 날씨를 피하기 위한 보호벽에 불과하다. 따라서 기존 건물보다 벽이 훨씬 얇다. 또한 겉으로 보이는 것과 달리 지면 위에 벽 하나를 세우는 식이 아니다. 예를 들어 고층건물 외벽을 벽돌이나 돌로 마감할 경우 지면에서부터 40층까지 벽돌을 쌓는 것이 아니라 매층이나 두층마다 상부구조(superstructure)로 마무리한다.

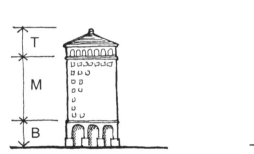

전통건축에서는 하층부 – 중층부 – 상층부의 삼분 양식을 사용한다.

전통건물의 하층부는 상층부를 구조적으로 지지하고 하중을 지면으로 전달하는 역할을 한다. 석조건물의 하층부는 다듬지 않고 거칠게 마감하는데 돌과 모르타르로 접합하여 기초가 매우 무겁고 두껍게 보이도록 한다. 전통건물의 상층부는 왕관이나 모자 모양으로 하여 해당 건물을 지은 목적이나 정신을 상징적으로 표현한다.

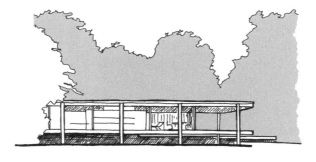

판스워스 주택, 플라노, 일리노이, 1951
건축가, 미스 반 데어 로에(Mies van der Rohe)

"간결한 것이 더 풍요로운 것이다."

<div align="right">– 미스 반 데어 로에</div>

바나 벤투리 하우스, 필라델피아, 펜실베이니아, 1962
건축가, 로버트 벤투리(Robert Venturi)

"간결할수록 지루해질 뿐이다."

– 로버트 벤투리,
《라스베이거스의 교훈 *Learning from Las Vegas*》

층간 높이에 변화를 줄 때는 '딕 반 다이크 스텝'을 주의하라.

바닥 레벨을 계단 하나 정도로 구분한다면 공간을 구분하기에 불충분하다. 이용자가 계단에 걸려 넘어지기라도 하면 소송을 피할 수 없을 것이다. 계단 세 개 정도의 차이가 무난하다.

※ 딕 반 다이크(Dick Van Dyke)는 서툰 몸 개그로 잘 알려진 미국의 코미디 배우이다.

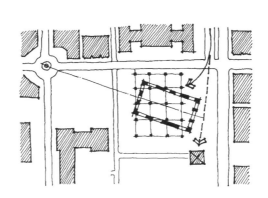

평면, 기둥 격자, 기타 부분을 회전하거나 비스듬히 하려면 의도가 분명해야 한다.

건축 잡지에서 보니까 근사했다는 이유로 기둥, 공간, 벽, 기타 건축적 요소 등을 기하학에서 벗어나게 했다면 근거가 형편없다. 모임 장소 확보, 이동 경로 창출, 입구 부각, 조망 확보, 유물 존중, 거리 수용, 빛 해결, 메카를 향하게 하려고 등과 같은 이유가 훨씬 타당하다.

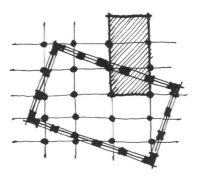

평면을 그릴 때는 구조 기둥을 항상 표시하라.
설계 초기라도 마찬가지다.

설계 전 과정에서 평면에는 항상 구조 시스템을 표시하라. 점이나 얼룩에 불과해 보이지만 그래도 생략하지 말라. 구조 기둥을 표시하면 프로그램을 정리하고 실제 건물을 연상하며 구조상 문제를 해결하는 데 도움이 된다. 구조를 고려하지 않는 건축가는 구조 전문가로부터 건물의 구조에 대한 비판을 받게 될 것이다.

기둥의 위치와 간격은 시각적 통일성과 시공상 편의를 고려하여 정해진다. 목재골조 건물에서 기둥선이나 내력벽의 간격은 3–5.4m이며, 철골이나 콘크리트조 상업건물은 7.6 –15m이다. 전시장, 체육관 및 기타 공간의 스팬은 27m를 넘기도 한다.

성베드로 대성당, 로마, 1506-1615
건축가, 도나토 브라만테(Donato Bramante)

기둥은 구조적 요소일 뿐 아니라 공간을 조직하고 형태 지우는 도구이다.

기둥의 주요 목적은 구조를 위한 것이지만 그 외에도 매우 중요한 역할을 한다. 일련의 기둥은 다른 곳과 구별되는 그곳만의 공간을 창출하며 이동통로와 사람들이 모이는 곳을 구분한다. 건물 내부에서는 '길 찾기'의 도구이며 건물 외부에서는 율동감을 준다.

다양한 형태의 기둥은 각기 다른 공간적 효과를 낸다. 정사각형 기둥은 방향적으로 볼 때 중립적이며, 직사각형 기둥은 공간의 결을 만들거나 방향성을 준다. 원기둥은 흐르는 공간감을 만든다. 전통 석조건축에서는 복합적인 공간을 창조하기 위해 복잡한 형태의 기둥이 사용되기도 했다.

그래픽 자료를 이용해 발표를 잘 하려면 3m 법칙을 준수하라.

그래픽 자료를 벽에 붙이고 발표를 할 때 명칭이나 제목 등 중요한 요소들은 3m 거리에서도 눈에 잘 들어와야 한다.

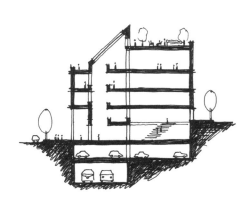

단면을 궁리하라!

좋은 설계자는 평면과 단면을 모두 고려하면서 작업한다. 그렇지 않은 설계자는 평면에만 집중하여 이미 결정된 평면으로 건물 단면을 그린다. 단면은 건물 경험에서 50퍼센트를 차지한다. 경사진 대지에 건물을 세우거나 내부 공간의 높이, 층간 연결, 채광을 신중하게 고려해야 하는 경우에는 평면을 생각하기 전에 단면부터 설계해야 한다.

확인되지 않은 가설

평면은 건물의 조직적 논리를 설명한다. 단면은 감정적 경험을 구체화한다.

투시도를 그려라!

건축가는 평면, 단면, 입면과 같은 도면을 보고 해석하는 데 전문가이지만 아무리 훌륭한 건축가라도 도면만으로 건물의 모든 것을 알 수는 없다. 설계과정에서 건물과 내부의 한 점 혹은 두 점 투시도를 정확하게 그려보면 건물이 어떻게 보이고 형성되며 어떤 경험을 제공할지 예상할 수 있다. 게다가 2차원 도면에서 몰랐던 새로운 디자인의 가능성을 시각화할 수 있다.

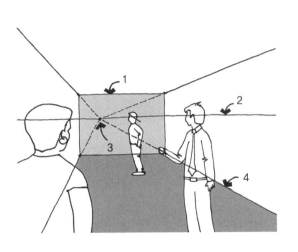

직사각형 내부 공간에 한 점 투시도 그리기

1. 적절한 비율로 방의 후면 벽을 그린다. 옆의 그림에서 후면 벽은 폭 3,600×높이 2,400mm이다. 즉 폭이 높이의 1.5배이다.
2. 부드럽게 가로선을 긋는다. 가로선은 바닥 위에 섰을 때의 눈높이다. 키가 170cm라면 가로선의 위치는 150cm 정도(8분의 5)가 될 것이다.
3. 수평선에 소실점을 표시한다. 소실점은 측면 벽을 바라보는 사람의 위치이다. 소실점은 좌측 벽에서 914mm 떨어진 곳으로 한다.
4. 소실점에서 벽면의 네 귀퉁이로 선을 긋고 종이 가장자리까지 선을 연장한다. 종이 여백 내에서 선을 그으면 된다.
5. 보는 사람과 같은 키의 사람을 넣고 싶다면 수평선에 사람의 머리를 두고 앞이나 뒤로 사람의 크기를 조절하여 그리면 된다.

모형을 이용하라!

3차원 모형(매스나 컴퓨터로 만든)은 프로젝트를 새롭게 이해하는 데 도움을 준다. 디자인에서 가장 유용한 모형은 매스 모형이다. 손쉽게 만들 수 있는 재료들(찰흙, 보드지, 스티로폼, 플라스틱, 금속판, 새로운 모형 재료 등)로 여러분이 고민하고 있는 대안들을 비교하고 시험해보자.

 세심한 주의를 기울여서 정교하게 디테일까지 완성시킨 최종 모형은 설계과정의 도구로 적합하지 않다. 최종 모형의 목적은 고려 중인 아이디어를 판단하는 것이 아니라 이미 내린 디자인 결정을 마무리하는 것이기 때문이다.

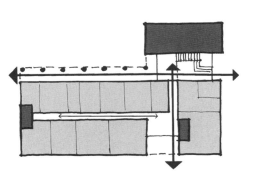

평면을 가장 효과적으로 정리하는 두 가지 열쇠는 솔리드-보이드 관계 정립과 동선 해결에 있다.

설계의 개념을 잡는 차원에서 건물의 기본 기능부터 생각해보자. 화장실, 창고, 기계실, 엘리베이터실, 비상계단 등은 솔리드다. 기본 공간들은 주로 그룹으로 묶거나 인접한 곳에 위치한다. 보이드는 건물에서 넓은 프로그램 공간이다. 로비, 연구실, 예배실, 전시실, 도서실, 연회장, 체육관, 거실, 사무실, 제조실 등이다. 평면의 해결이란 기본 공간과 프로그램 공간이 현실적이고 만족스럽게 연결되도록 하는 것이다.

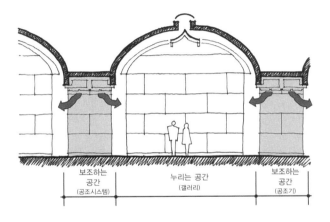

보조하는
공간
(공조시스템)

누리는 공간
(갤러리)

보조하는
공간
(공조기)

킴벨 미술관, 포트 워스, 텍사스, 1972
건축가, 루이스 칸

미술관, 도서관, 회의시설 등 설계실에서 과제로 주어지는 다양한 건물 형태는 루이스 칸이 말했던 '누리는' 공간과 '보조하는' 공간 개념으로 잘 정리할 수 있다.

누리는 공간(served space)과 보조하는 공간(servant space)이란 프로그램 공간과 기본 공간 개념과 유사하다. 루이스 칸이 정확히 설명한 보조하는 공간은 건물의 기능적 필요를 충족시키며 전체 건물에 시적인 율동감을 부여한다.

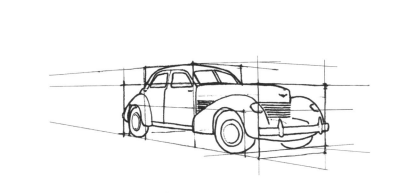

상자 안에 물체를 그린다.

건물은 모서리가 분명하고 직선이나 수직인 경우가 많기 때문에 선으로 충분히 그릴 수 있다. 그러나 건축가는 자동차, 가구, 나무, 사람 등 수직이 아닌 것도 그려야 한다. 너무 복잡해서 그리기 어려운 물체를 그릴 때는 먼저 그 물체가 들어갈 상자부터 그린다. 그 다음 상자로 단순화된 내부에 물체를 그리면 된다.

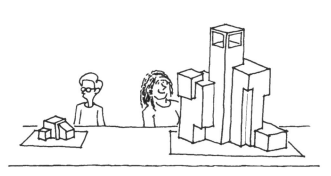

여유 설계

설계과정 초반에는 처음 할당받은 프로그램보다 10% 크게 공간을 설계한다. 설계과정에서 추가적으로 필요한 공간이 생긴다. 기계실, 구조 기둥, 창고, 이동 공간, 벽 두께 등 건물을 처음 계획할 때 미처 예상치 못했던 것들이 수없이 생긴다.

여유 설계의 핵심은 불필요하게 큰 건물을 설계하는 것이 아니라 적당한 크기의 건물을 설계하는 것이다. 혹 여분의 공간이 불필요하다면 그 부분을 줄이면 된다. 그러나 아예 없는 공간을 추가하기란 어렵다.

시몬스 홀 파사드 상세, MIT, 2002

건축가, 스티븐 홀(Steven Holl)

완벽한 설계 시스템은 없으며 완벽해서도 안 된다.

설계자는 좋은 설계란 체계적으로 완벽하여 설계상의 모든 문제점들을 예외 없이 해결해야 한다는 선의의 잘못된 신념에 구속받을 때가 종종 있다. 완벽하지 않은 부분들이 오히려 여러분의 프로젝트에 풍부함과 인간미를 고취시킬 수도 있다. 규칙에서 규칙 자체보다는 예외조항들이 훨씬 흥미로운 것처럼 말이다.

"걸작의 성공은 실수로부터 자유로운 것에 있다기보다는(사실 우리는 걸작에 있는 엄청난 실수까지도 용납한다) 모든 관점을 완전히 정복한 그 엄청난 설득력에 있다."

버지니아 울프(Virginia Woolf),
《나방의 죽음 *The Death of the Moth*》

대각선 거리의
1/2 이상

대각선 거리

설계의 초기 단계부터 건물의 양 끝에 비상계단을 설치하라.

설계자는 비상계단 보다 훨씬 그럴 듯한 것을 고민해야 한다고 생각한다. 그러나 건물의 전체적인 기능을 고려할 때 비상구는 매우 중요하다. 설계과정에 안전상의 문제를 고려하지 않는다면 언젠가 판사나 배심원 앞에서 당신의 무관심을 변호해야 할 날이 올 것이다.

floor plan

elevation

section

개념도에 도면 이름을 멋지게 남겨라.

끝이 조각칼 모양인 옅은 색 마커로 도면 이름을 적은 뒤에 가는 펜으로 글씨 테두리를 마무리한다.

설계과정에서 주도권을 쥐고 작업하는 사람은 보통 자신이 설계과정에 주도권이 없다고 생각한다.

설계과정은 구조적이고 조직적이지만 기계적인 과정은 아니다. 기계적 과정은 결과가 미리 결정되어 있다. 그러나 창조적인 과정이란 아직 존재하지 않는 것을 만드는 것이다. "정말 창조적이다"라고 할 때는 전체 과정을 이끌 책임을 진 채 어디로 가는지 모르면서 나아가는 것이다. 따라서 기존의 권위적인 통제 방식이 아닌 다소 느슨한 방법이 유용하다.

 인내를 가지고 설계과정을 진행하라. 유명 건축가들이 난해해 보이는 단 하나의 영감에 의지해서 창조적 과정을 진행한다고 해서 그대로 따라하지 말라. 복잡한 건물의 설계를 앉은 자리에서 끝내겠다거나 일주일 만에 마무리하겠다는 생각은 금물이다. 불확실함을 받아들여라. 설계과정에서 길을 잃은 듯한 느낌이 들어도 괜찮다. 정상적인 감정이다. 한 번 내린 결정과 성급하게 결혼함으로써 걱정을 해소하려고 하지 말라. 설계상의 이혼은 추하다.

건축 양식은 특별하게 보이려는 의식적인 노력에서 나오지 않는다. 전체 과정 속에서 다소 애매하게, 때로는 우연히 발생한다.

1740년에 미국에서 식민지 양식 주택을 시공한 사람은 이렇게 생각하지 않았을 것이다. "나는 식민지 양식이 좋아. 이걸로 지어야지." 그저 이용 가능한 자재와 기술로 전체적인 비례와 스케일과 조화에 맞게 집을 지었을 뿐이다. 식민지 양식 주택의 창문은 작은 판유리들을 겹쳐서 만들어졌다. 식민지 양식 창문을 만들기 위해서가 아니라 당시 기술로는 작은 유리판 밖에 생산할 수 없었기 때문이다. 덧문은 기능적 이유였지 장식적 이유가 아니었다. 차양 대신 덧문을 이용한 것이다. 이런 점을 고려해볼 때 식민지 양식 건축은 계산되어 나온 것이 아니다. 미국의 초기 주택들이 식민지 양식인 이유는 식민지 개척자들이 식민지 양식을 사용했기 때문이다.

모든 디자인은 시대정신을 반영한다.

'자이트가이스트(zeitgeist)'란 시대정신을 의미하는 독일어 단어이다. 시대정신이란 한 시대를 풍미하는 정신 내지 감각이며 사람들의 일반적인 분위기, 여론의 방향, 일상생활의 감각, 인간의 노력에 깔린 지적 경향이나 편견 등을 칭한다. 시대정신은 비슷한 경향의 문학, 종교, 과학, 건축, 미술, 기타 창조적 일들을 있게 한다.

 인간의 역사에서 시대를 엄격히 구분 짓기는 불가능하다. 그러나 서양의 주요 사조를 이렇게 요약할 수 있다.

고대 신화에 기반한 사실을 수용하는 경향
고전주의(그리스) 시대 질서, 이성, 민주주의 중시
중세시대 조직적인 종교에서 내세운 사실 중시
르네상스 시대 과학과 예술의 폭넓은 수용
근대 과학적으로 밝혀진 사실만 선호
포스트모던 시대(현대) 진리는 상대적이며 진리를 아는 것은 불가능하다는 견해

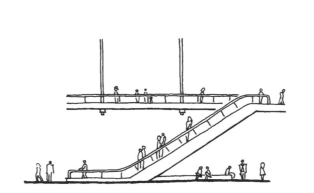

건축에 대한 두 가지 관점

건축은 '진실'을 실천한다 적절한 건물은 보편적인 지식에 책임을 지며 기능과 재료를 정직하게 표현한다.
건축은 '이야기'를 실천한다 건축은 이야기를 전달하는 수단이며 사회적 통념을 전달하는 캔버스이자
일상생활을 시연하는 무대이다.

발코니
앙티브(Antibes), 프랑스

재료 자체를 그대로 그리기보다는 그것의 속성을 넌즈시 표현하라.

손으로 그리든 컴퓨터로 했든 건축도면이 붉은 벽돌 벽에 아스팔트처럼 검은 지붕으로 되어 있다면 만화처럼 보일 것이다. 실제보다 연한 색을 사용하는 것이 바람직하다. 벽돌 벽에 벽돌을 일일이 그리거나 널판지 지붕에 지붕널을, 타일바닥에 타일을 일일이 그리지는 말라. 일부만 그려서 재료가 무엇인지 살짝 힌트를 주어라.

욕심을 다스려라.

훌륭한 건물을 설계하여 인정받고 싶다면 여러분이 원하는 것은 잊어버려라. 오히려 이렇게 질문해보자. "이 건물은 무엇이 되기를 원하는가?" 설계상의 문제는 고객의 요구, 대지의 특성, 건물 프로그램의 현실 등 그 자체로 해결해야 한다. 자기표현의 수단으로 설계를 시작하기 전에 이러한 요소들을 먼저 고려하라.
　작업할 때 보편적인 관심사를 수용하고 표현하려고 노력하라. 의미와 목적에 대한 인간의 추구, 벽에 나타난 빛과 그림자의 다채로운 효과, 공공과 개인이 결합된 관계, 건물 재료에 내재된 구조적·미적 가능성 등이 보편적인 관심사이다. 그 관심사를 표현하면 당신의 작업에 흥미를 보이는 사람이 나타날 것이다.

앵커의 위치를 신중하게 선정해야 건물 내부에 다양한 활동을 창출할 수 있다.

앵커(anchor)란 사람들을 끌어 모으는 프로그램 구성 요소이다. 백화점은 쇼핑몰에서 정반대 끝에 위치한다. 그래야 많은 사람들이 오기 때문이다. 대형 상점 사이를 다니는 사람들은 자연스럽게 그 사이에 있는 작은 상점들을 구경하게 된다. 아무 관계가 없어 보이는 이러한 백화점의 위치가 경제활동과 거리의 활기에 영향을 미친다.

 프로젝트에 앵커를 설치해야 하는가? 체육관 입구와 탈의실을 레크리에이션 센터의 양 끝에 설치한다. 호텔에서는 프런트와 엘리베이터를 약간 떼어 놓아야 효율적이다. 주차장 입구와 건물 로비는 평소 생각보다 멀리 떼어놓는 게 낫다. 그 사이 공간에 이용자들의 시선을 모을 수 있는 흥미로운 건축적 경험을 창조하라.

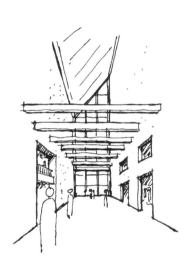

물체, 표면, 공간은 기본적인 기하학적 배열 속에 강조점이 부가될 때 좀 더 균형 있고 통일되어 보인다.

직사각형 표면에 중심축과 평행하게는 말고 짧게 가로지르는 선을 그어보라. 가로지르는 구성요소로 긴 복도를 단절시켜보자. 구부러진 공간은 동심원 대신 방사형으로 강조해보자. 바닥타일을 구획할 때는 방의 장축과 단축 중 어느 쪽을 기준으로 할지 살펴본다.

패브릭 건물, 배경 건물은 한 도시에서 가장 많은 수를 차지한다. 오브제 건물, 전경 건물은 중요성을 띠는 건물을 지칭한다.

패브릭 건물(Fabric building)들은 평범한 주거나 상업용 건물을 말한다. 일반적으로 도시에서 패브릭 건물은 사회의 구조를 표현하는 일관된 조직을 만든다. 오브제 건물(Object building)은 교회, 사원, 정부기관, 독특한 주택, 기념물, 그 외 구조물을 말한다. 이런 건물들은 전체 배경과 다소 떨어져서 홀로 서 있는 듯한 느낌을 준다.

도면은 그림이 그려진 면이 밖으로 나오게 말아서 가지고 다닌다.

도면을 책상에 펼치거나 핀으로 벽에 고정시키면 편평해서 좋다.

가로벽을 만들어라.

도시의 건물을 설계할 때는 특별한 이유가 없다면 건물의 전면을 해당 거리의 건축선에 맞춘다. 많은 근대주의 건축가들이 그랬듯이 건물을 거리에서 후퇴시킴으로써 다른 건물과 차별화를 두고 싶겠지만 도시생활은 근접성, 보행친화도, 즉각성으로 대표된다. 건물을 인도에서 후퇴시키면 보행자의 접근성이 떨어지고 1층에 입점한 상점들의 경제성도 낮아지며 해당 거리의 공간적 특성도 떨어진다.

"더 큰 맥락을 고려하여 설계하라.
의자는 방에 있고, 방은 집에 있으며,
집은 마을에 있고, 마을은 도시계획 안에 있다."

– 엘리엘 사리넨(Eliel Saarinen)

정부는 토지이용 규제, 건축 규제, 각종 편의증진 관련법에서 정한 규제 등을 통해 건물 설계를 통제한다.

토지이용 규제 건물과 주변 환경의 관계에 적용되며, 용도(거주용, 상업용, 산업용 등), 높이, 밀도, 대지 규모, 대지 경계선에서 후퇴 정도, 주차장 등을 규제한다.

건축 규제 건물의 시공이나 건물 자체와 관련된 것으로, 건축자재, 바닥면적(가연성 물질이 적을수록 면적 증가), 높이(가연성 물질이 적을수록 높이 증가), 에너지 사용, 화재보호 시스템, 자연채광, 공조 등을 규제한다.

각종 편의증진 관련법에서 정한 규제 장애인들의 건물 사용과 관련된 것으로 경사로, 계단, 난간, 화장실, 안내판, 조리대와 스위치 높이 등을 규제한다. 각종 편의증진 관련법에서 정한 규제는 장애인, 노약자, 임산부의 편의증진과 관련된 법이다.

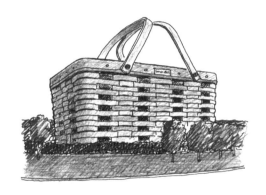

롱거버거 바구니 빌딩, 뉴워크, 오하이오, 1997
건축가, NBBJ

분명한 의미를 전달하기 위해서라면 거대한 오리도 건축이다.

※ 롱 아일랜드의 '빅덕(Big Duck)'을 가리키는 말이다(역자 주).

간판으로 전달된 의미　　　　　　　건축적 기호로 전달된 의미

장식된 오두막은 안내게시판이나 건축적 장식을 통해
의미를 전달하는 전통적인 건물 형태이다.

여름에 사람의 보폭은 56cm 정도이고 겨울에는 60cm 정도이다.

한계가 창의성을 만든다.

너무 작은 대지면적, 불만족스러운 지형, 지나치게 긴 공간, 익숙하지 않은 자재, 고객의 모순된 요구 등 설계상 한계 때문에 슬퍼하지 말라. 그런 한계 속에 문제의 해결책이 있다!

가파른 경사 때문에 일반적인 건물을 세우기가 어려운가? 그렇다면 환상적인 계단과 경사로와 아트리움을 수직적으로 잘 이용한 공간을 만들어보라. 건물 앞에 추한 벽이 떡하니 서 있는가? 그 벽을 매우 흥미롭고 기억에 남을 만한 전망 속에 포함시킬 방법을 찾아보라. 너무 좁거나 긴 대지, 건물, 방을 설계해 달라는 요청을 받았는가? 비정상적인 비례를 흥미롭게 이용한다면 뜻밖의 성과를 얻게 될 것이다.

'위기'는 두 글자로 구성되어 있다. 앞의 글자는 '위험'을 뜻하며 다음 글자는 '기회'를 뜻한다.

설계상의 문제점은 극복할 대상이 아니라 수용해야 할 기회다. 최고의 해결 방법은 문제를 제거하는 것이 아니라 문제를 필요한 형태로 수용하는 것이다. 즉 문제를 다른 말로 고쳐보는 것이다.

일단 '무엇인가' 하라.

설계가 풀리지 않아서 거의 미칠 지경이라도 모든 것이 명확해질 때까지 기다리지 말라. 설계는 단순히 디자인 해결책을 찾는 수단이 아니라 여러분이 해결하려고 하는 문제에 대해 배우는 과정이다.

이름을 붙여라.

개념이나 파르티 등 여러 가지 아이디어가 있을 때는 이름을 붙여보자. '반만 남은 도넛', '잘린 정육면체', '쪼개진 매스', '이방인의 만남' 등 별명을 붙여보면 당신이 무엇을 만들었는지 쉽게 이해할 수 있다. 설계가 진행되고 분명한 개념이 드러나면 전에 붙였던 별명을 버리고 새 이름을 붙인다.

자하 하디드(Zaha Hadid)

1950년생

건축가는 대기만성형이다.

50세 이전에 확고한 자리를 잡은 건축가는 드물다.

광범위한 지식을 통합하여 명확하고 구체적으로 표현하는 직업은 건축 밖에 없다. 건축가는 역사, 미술, 사회학, 물리학, 심리학, 재료학, 상징론, 정치 외에도 무수히 많은 분야에 대한 지식을 가져야 한다. 규제를 준수하고 기후에 적응하며 지진에 견딜 수 있는 건물을 만들어야 한다. 건물 안에는 엘리베이터와 다양한 기계구조가 포함되며 사용자의 다양한 기능적·심리적 필요도 충족해야 한다. 다양한 사항을 고려하여 하나의 완성품을 만들어내려면 오랜 시간이 걸리며 수없는 시행착오를 거친다.

건축계에 몸담고 싶다면 장기적으로 생각하라. 충분히 가치 있는 일이다.

■ 건축가이자 도시설계가인 **매튜 프레더릭**은 미국 매사추세츠 주 케임브리지에 살고 있으며 보스턴건축대학(Boston Architectural College), 웬트워스공과대학(Wentworth Institute of Technology) 등 여러 대학에서 강의한 경력이 있다.

■ 옮긴이 **장택수**는 아주대학교 건축학과, 한동대학교 통역번역대학원을 졸업했다. 현재는 전문 통역 및 번역가로 활동하며 《현대인을 위한 하나님의 임재연습》, 《기막히게 크신 하나님을 만나다》 등 기독교 관련 서적을 주로 번역하고 있다.